**Filme Rústico:
faça o seu.**

Livino Lopes

Lopes, José Livino Pinheiro.

 Filme Rústico: faça o seu / José Livino Pinheiro Lopes.

– Fortaleza: Independently published Kindle Direct Publishing – KDP Amazon, 2019.

ISBN: 978-10-908-6178-8

1. Cinematografia 2. Filmes 3. Cinema – Produção e direção 4. Vídeo digital 5. Arte

José Livino Pinheiro Lopes

Filme Rústico:
faça o seu.

Independently published
Kindle Direct
KDP Amazon

Copyright 2019 © José Livino Pinheiro Lopes
Publicação independente
Independently published - Kindle Direct - KDP Amazon

Nota: Muito zelo e técnica foram empregados na edição desta obra. No entanto, podem ocorrer erros de digitação, impressão ou dúvida conceitual. Em qualquer uma dessas situações, solicitamos a comunicação ao editor para que possamos esclarecer ou encaminhar questões.

Editor: Livino Lopes
Capa: KDP Amazon
E-mail: livino@livinolopes.adm.br
Impresso nos Estados Unidos

AGRADECIMENTOS

À Christianne, minha esposa, que não mediu esforços para ajudar-me nesta empreitada e por todos os instantes que me fez acreditar na minha capacidade de realizar esta tarefa.

Aos meus filhos Gabriel e Guilherme, pelo apoio que sempre me manifestaram.

A todos que, direta ou indiretamente, serviram de apoio ou inspiração para realização desta jornada e, em especial, à amiga Dete Adriano pela colaboração provida neste trabalho.

Este livro é dedicado a todos que desejam
ser criadores de imagens.

ÍNDICE

– Introdução .. 09

– Um filme .. 23

– Equipamentos .. 39

– Utilizando a linguagem cinematográfica .. 53

– Editando um filme .. 75

– Apresentando o trabalho .. 81

– Relato de experiências fílmicas .. 85

– Considerações Finais .. 97

"....Você gosta de escrever, cantar ou dançar?.... que diferença faz saber se você é bom ou não?.... o seu gosto é pessoal, é só isso que importa.

.... Sempre vai ter gente que te considera medíocre."

do filme "O Autor"
de Manuel Martin Cuenca

INTRODUÇÃO

"Alguns diretores de cinema profissionais ingleses, que fizeram conferências em festivais de filme amador, deram a conhecer que estavam desgostosos com a departamentalização da produção profissional: o filme é distribuído em partes a tantos especialistas que perde sua identidade. Esses diretores declaram invejar profundamente o amador solitário com seu controle artístico exclusivo."

Esse texto foi tirado do meu primeiro livro que adquiri sobre cinema – "SUPER 8 E OUTRAS BITOLAS EM AÇÃO" de John David Beal, o qual comprei em 1977, em plena adolescência. Após ter passado um bom tempo realizando fotografias como *hobby*, achava que eu poderia ir mais além.

Ao ler o livro de Beal, percebi que fazer cinema não era como fazer fotografia, poderia até ser simples, dependendo da dedicação e do esforço, mas longe da praticidade da fotografia. Na época, eu tinha um conhecimento geral, inclusive no que se referia à finalização com a revelação das películas e impressão no papel fotográfico,

também possuía um laboratório próprio, o que possibilitava realizar efeitos muitas vezes não captados pela câmera.

Fui dragado pela ignorância, pois via a produção artística em relação à filmagem como desafiadora em razão de crendices, além da dificuldade de profissionalização, muitas vezes gerada pelo "preconceito artístico", que sinalizava uma visão sobre o artista, principalmente o iniciante, como alguém que teria seu sustento basicamente de forma colaborativa.

Mesmo confiante no que eu havia lido no livro de Beal, o qual demonstrava a arte cinematográfica como algo possível de realizar de forma simples e sem grandes estruturas, resolvi deixar a minha veia artística de lado e segui para outro rumo profissional.

Após trinta anos, fui despertado novamente para o mundo artístico, agora não mais com a preocupação do preconceito. Poderia fazer arte pela arte, fazer como *hobby*, simplesmente sem a preocupação de que as pessoas venham valorizar o que foi feito, quer seja pelo desconhecimento da arte ou por qualquer outro motivo, no entanto

confesso que sempre que inicio um trabalho cinematográfico, o meu primeiro pensamento é: "o que será que meus netos vão dizer sobre esse trabalho?" – talvez demore um pouco a resposta, já que não tenho netos ainda.

Antes era possível ingressar na arte cinematográfica de forma simples, com equipamentos e acessórios amadores, apesar da existência de algumas barreiras para a operacionalização do projeto como um todo, principalmente quanto ao processo de finalização e o custo necessário para manter a qualidade do trabalho próximo ao desejável pelo artista.

Atualmente é inegável que as novas tecnologias impactam diretamente a forma de produzir e consumir cinema, sem entrar no mérito da qualidade e tipo de equipamento. Até há pouco tempo seria inimaginável alguém com parcos recursos adquirir equipamentos de filmagem, de finalização e até para divulgação do seu produto cinematográfico. Nesta era digital, promovida pela modernidade da tecnologia, a acessibilidade para estes equipamentos tornou possível ao iniciante na "sétima arte"

se aventurar e promover um produto cinematográfico, antes destinado apenas para a indústria cinematográfica ou para um seleto grupo com acesso financeiro devido ao reconhecimento midiático.

É sabido que o *hobby*, palavra de origem inglesa, passa por algo a ser praticado por amador, e amador é alguém que pode ter habilidades de um profissional e com a característica de não receber remuneração pelo que faz, entretanto, devido a um "preconceito", o amador jamais alcança o nível de reconhecimento do profissional.

Fazer algo por *hobb*y não nos exime de ir em busca da excelência e para que isto ocorra é necessário procurar aprender algumas técnicas, entretanto, por ser *hobb*y, podemos deixar algumas coisas de lado que talvez façam diferença para o mundo acadêmico. Faz parte também do aprendizado ver como os outros agem ou produzem; aprender com a experiência dos outros nos leva a dar passos largos. Quando resolvi assumir a sétima arte como *hobb*y, fui em busca de conhecimento através dos livros, artigos e cursos de pequena duração. A empolgação me levou a fazer uma

especialização em Cinema e Linguagem Audiovisual. Passei também a assistir filmes independentes e de baixo orçamento. Acredito que isso me deu uma boa base para fazer o que eu queria.

A leitura do livro "SILÊNCIO: FILMANDO" de Antony Artis, me deu a clareza de que a minha posição de *hobbyist* me dava o luxo de não querer estudar "cinema", e sim de estudar e "fazer filme", seja qual fim fosse, pois eu estava em busca de instruções simples e práticas em linguagem e ilustrações claras que pudessem favorecer para que meus filmes se aproximarem ao máximo de um produto profissional.

Foi bastante incentivador conhecer o termo "DV (Digital Vídeo) rústico", caracterizado por Artis (2011):

> *Nos termos mais simples, DV rústico é uma nova era da filmagem de guerrilha digital. É uma mentalidade de filmagem moderna que quebra a tradição de elevar o valor da produção com orçamentos altos e recursos caros. Se você tiver dinheiro suficiente, pode conseguir equipamento e equipe mais profissionais, mas se tiver uma mentalidade "rústica", poderá obter resultados mais profissionais com qualquer equipamento ou equipe.*

Outro incentivo que tive foi durante a elaboração da minha monografia do curso de especialização, cujo título foi: "Cinema barato? Por quê? Relato de uma experiência fílmica de orçamento minuto".

Em minha pesquisa, constatar que a indústria de cinema mais rentável do mundo era Hollywood, não foi novidade. E em segundo lugar Bollywood (Índia), também já era do meu conhecimento. O que chamou atenção foi Nollywood (Nigéria), como a terceira indústria cinematográfica mais rentável.

Nigéria, com aproximadamente 170 milhões de habitantes, produz aproximadamente 2.600 títulos por ano, cerca de 50 por semana, o dobro da quantidade produzida pela indústria indiana e quatro vezes mais que a famosa Hollywood, dados de 2014[1].

Nollywood nasceu nas garagens por meio da produção independente. O fenômeno dessa indústria inicia com Kenneth Nnebue, na década de 90, percebendo que vender as

[1] http://obviousmag.org/archives/2014/01/nollywood_a_maior_industria_cinematografica_do_mundo.html

fitas VHS encalhadas, com algo gravado, seria mais fácil. Com a produção de vídeos caseiros, nasce o primeiro destaque com cerca de 200 mil cópias vendidas com o filme "Living in Bondage".

Cartazes de filmes nigerianos

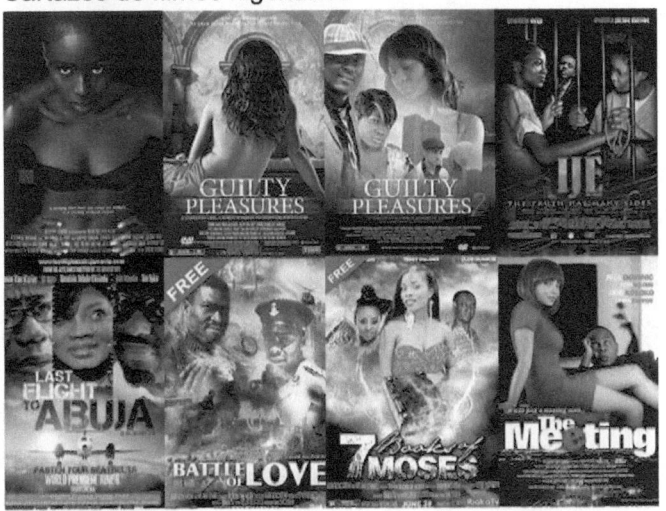

Foto extraída do site: http://www.afreaka.com.br/notas/nollywood-a-explosao-do-cinema-nigeriano/

Atualmente, 90% da população declara assistir a um filme por semana; população esta cuja renda per capita diária é pouco mais de U$1,00 por dia.[2] O mercado de filmes da Nigéria é exclusivamente de *homevídeo*, sendo 90% da produção sem distribuição oficial e legalizada, pois praticamente não

[2] https://revistaraca.com.br/nollywood-o-cinema-da-nigeria/

existem salas de cinema no país, entretanto possui cerca de 15 mil videoclubes e locadoras, e em quase todo tipo de comércio pode-se encontrar filmes para vender ou alugar. Essa condição faz com que o cinema nigeriano tenha um grande reconhecimento na cultura nacional.[3]

Apesar do custo de um filme nigeriano não sair por mais de 10 mil dólares, com atores ganhando cerca de 300 dólares por filme, a indústria cinematográfica nigeriana ganha cada vez mais qualidade e profissionalismo, embora a produção nigeriana seja ainda excluída das estatísticas de produtores cinematográficos mundiais, por ser considerada produção informal ou semiprofissional e, na sua grande maioria, artesanal.

Neste sentido, é fácil entender que a produção cinematográfica é como qualquer outra organização econômica. Algumas empresas exigem grandes investimentos e a convergência de uma infinidade de especialidades e tecnologias para cumprir o seu objetivo, já outras empresas, com a mesma atividade, são mais simples, não

[3] https://pt.wikipedia.org/wiki/Cinema_da_Nig%C3%A9ria

exigindo grandes investimentos e trabalham com uma equipe pequena e tecnologia bem mais rudimentar. O que vai diferenciar uma empresa da outra é o seu porte, inclusive no que se refere ao faturamento. Como analogia, podemos comparar às grandes indústrias de biscoitos, às pequenas indústrias e às panificadoras próximas a nossa casa, que em sua grande maioria possuem biscoito de fabricação própria.

Considerando ainda o exemplo dado da indústria de biscoito, podemos falar dos biscoitos caseiros, feitos por pessoas que sabem e gostam de fazer um quitute.

A indústria de biscoito foi um exemplo, temos ainda a indústria metalúrgica, de chocolates, de móveis, de sorvetes, de ferragens, de pesca, de confecção, e outras tantas. Todas estas modalidades de indústrias podem ser classificadas como grande, média, pequena, micro e artesanal. As finalidades são diversas e dependem do enriquecimento do investidor até a satisfação de quem faz, gerando ou não riqueza.

No cinema não é diferente, como qualquer mercado, existem as grandes indústrias cinematográficas e os mais

variados níveis de porte cinematográficos, inclusive aqueles que identificamos como cinema rústico de característica artesanal.

É importante frisar que em qualquer atividade organizada, independente do seu porte, seja para alcançar objetivos laborais individuais, da elaboração de produtos ou operacionalização de serviços, o processo de planejamento, organização, direção e controle são fundamentais. Na atividade cinematográfica não pode ser diferente, pois as etapas do processo citado são essenciais para o sucesso do produto final, ou seja, não podem ser ignoradas as técnicas cinematográficas na realização de um filme, para que o mesmo tenha reconhecimento de uma obra que quer se impor como arte.

Assim, sabendo que as técnicas cinematográficas podem ser aprendidas, acredito que uma boa história, com a utilização de uma linguagem cinematográfica apropriada pode transformar um filme considerado como amador, doméstico, artesanal ou rústico, em um filme aceito como arte cinematográfica, possível de entrar em um rol de produção cinematográfica comercial, levando o cineasta individual, com

poucos recursos, aumentar mais o seu espaço no mundo do cinema.

Neste sentido, entendo que o valor de uma obra não deve ser dimensionado pelo o orçamento da produção para realização da mesma, e sim pela dimensão do resultado alcançado junto ao público.

Os filmes "*Underground*", cujo surgimento se deu no final dos anos 1950, foram os primeiros filmes independentes que fogem ao modelo comercial, realizados nos Estados Unidos. Este movimento foi tipificado quando os equipamentos para o formato 16mm permitiram um maior acesso à sétima arte, possibilitando aos realizadores uma maior liberdade para definir o formato narrativo e a técnica fora dos padrões da indústria cinematográfica.

No Brasil, Bernadette Lyra cria o termo "cinema de bordas", assim denominado por estar às bordas do "sério", essa categoria possui características específicas de produção, realização e exibição e que não estão no circuito comercial. São filmes realizados com baixíssimo orçamento, técnicas precárias, falta de aparatos tecnológicos, amadorismo dos atores e das

atrizes, os diretores são autodidatas e têm muita criatividade. Esses filmes são produtos adaptados às regiões, ao modo de vida e ao imaginário popular das comunidades envolvidas no processo de sua produção, possuem um público específico e apresentam características alternativas que estão voltadas para o entretenimento.

Temos ainda o que podemos chamar de cinema Naïf. O termo "arte naïf" aparece no vocabulário artístico, em geral, como sinônimo de arte ingênua, original e/ou instintiva, produzida por autodidatas que não têm formação culta no campo das artes. Nesse sentido, a expressão se confunde frequentemente com arte popular, arte primitiva e *"art brüt"*[4], por tentar descrever modos expressivos autênticos, originários da subjetividade e da imaginação criadora de pessoas estranhas à tradição e ao sistema artístico formal. Os filmes realizados nesse campo são, em sua grande maioria, realizados por aficionados que se dedicam à realização cinematográfica por *hobby*, que retiram de suas atividades laborais condições

[4] Arte bruta.

financeiras que permitem a construção de seus artefatos audiovisuais.

Os espectadores do cinema naïf são inicialmente formados por familiares e amigos dos realizadores que os expõem em salas privadas, sem grandes ambições, no entanto, sem descartar a possibilidade de participar em mostras e festivais de cinema e ascender, quem sabe, a um futuro reconhecimento como os demais que seguiram através da "art naïf".

Neste sentido, percebe-se a existência de vários conceitos que se enquadram no processo cinematográfico de baixo custo, alguns na defesa de novas estéticas, outros simplesmente apresentando como uma nova opção sem contrapor negativamente a qualquer outro modelo. Na realidade, é uma contraposição ao que existe no mercado comercial, mas é uma alternativa e não uma oposição combativa.

Os significativos avanços tecnológicos possibilitaram a produção de filmes por qualquer pessoa que possua uma simples ferramenta eletrônica e de fácil aquisição. Um *smartphone,* barato, possibilita a gravação de

um vídeo, a edição, e a distribuição pela internet qualquer que seja o produto filmado, no entanto, deve ser considerado o público alvo e o meio pelo qual o filme será assistido.

No entanto, não se deve banalizar o assunto cinema considerado como arte de linguagem própria, independentemente do orçamento a ser utilizado na produção de um filme, com técnicas a serem exploradas que propiciam um espetáculo susceptível a um público e à crítica.

UM FILME

"Um dia aprendi que sonhos existem para tornarem-se realidade. E, desde aquele dia, já não durmo para descansar. Simplesmente durmo para sonhar."
Walt Disney

Inicialmente faremos um breve comentário do que vem a ser um filme e um vídeo. Durante um bom tempo, filme era o produto cinematográfico realizado em película através de suporte fotográfico e o vídeo era o produzido em suporte eletrônico; porém com o desenvolvimento tecnológico, a palavra filme passou a ser usada, cada vez mais, como sinônimo de produto audiovisual, independente do suporte de captação ou de finalização, podendo ser exibido no cinema, televisão ou em qualquer outro veículo. Assim, estaremos identificando como filme o produto da filmagem realizada.

Os filmes de família, de passeios, de férias ou de acontecimentos aleatórios poderão, mais cedo ou mais tarde, proporcionar encanto à plateia, formada na maioria das vezes por familiares e amigos. Entretanto, para que essa ocorrência se torne

mais agradável, principalmente para aqueles que não estão envolvidos na filmagem, se faz necessário um diminuto condutor de história ou pelo menos uma sequência lógica de acontecimentos e de preferência com uma pequena narração explicando o momento, além de uma "pitada" de fundo musical que dará um certo charme. Lembrando que um filme não se encerra apenas com a filmagem, se faz necessária à finalização com a edição das filmagens usando softwares específicos, podendo ser incluídos diversos sons e efeitos desejados.

Regras simples de filmagem também devem ser atendidas nestes tipos de filme, como enquadramento do objeto principal, movimentação do objeto, equilíbrio de câmera, iluminação adequada, mudanças de planos e outras regras que podem ser utilizadas para melhor compor uma filmagem que objetiva cativar o espectador, evitando que seja fomentado um exaustivo ato de solidariedade por parte de quem não está interessado em assistir registros longos, os quais podem ser vistos em registros fotográficos.

Um primeiro passo é dado para o início de uma aventura em produções cinematográficas, após a aceitação e incorporação das necessidades comentadas acima. O interesse para desenvolver algo com mais qualidade provoca a necessidade de instruir-se sobre o assunto e, após um incremento no conhecimento, despertará a vontade de voos mais altos.

Os tipos de filmes comentados anteriormente, quando feitos com um tratamento apurado, poderão se tornar um documentário ou um filme fatual, possibilitando a decomposição de um simples filme de registro pessoal ou de família em um documentário que possa interessar e informar o público em geral.

Um filme de viagem é um bom exemplo, pois poderá ser realizado como um documentário. Um roteiro de viagem elaborado e necessário para um bom turismo é uma grande peça para roteirizar também o documentário. Entrevistas com pessoas locais ou mesmo com aquelas envolvidas no passeio complementam o que se pretende transmitir para o espectador. As entrevistas devem ter atração, tanto no assunto abordado

quanto na forma que o entrevistado se comporta. É importante também transmitir a atmosfera do lugar, mostrando pessoas andando, veículos em movimento, enfim, mostrando a realidade do local e trazendo mais dinamicidade à cena. Procurar manter um elo de continuidade é prudente, por meio de uma narrativa ou mesmo de um tema. Outro ponto importante, principalmente quando a viagem envolve locais diferentes, é o registro de pontos de paradas, concentrando-se naqueles de início e término da viagem.

Outro exemplo que podemos dar são os registros de indivíduos e, como amador, o interesse será por pessoas da família ou amigos que tenha uma boa história para contar. Neste sentido, havemos de ter um foco que torne atraente o que se filma, à semelhança das transformações de vida, superação, ou mesmo de uma experiência interessante. Explorar uma história de uma pessoa contada por ela mesma pode se tornar muito agradável e encantadora. Para esse tipo de filmagem, e no intuito de não tornar monótono, deve ser incluído sempre que possível filmagem de locais pertencentes à história, de registros fotográficos e até

mesmo depoimentos de pessoas envolvidas nos fatos. Também são importantes algumas filmagens da pessoa em voga sem que a mesma esteja expondo alguma fala, no intuito de mostrar características de fisionômicas. Alguns improvisos durante a filmagem também são salutares, pois a informalidade poderá quebrar uma monotonia.

Ao investigar mais profundamente a filmagem amadora, podemos falar do registro de acontecimentos. Desse modo, o amador não estará mais em família ou entre amigos, o desafio agora aumenta, tendo em vista que o produto final terá de ser interessante a ponto de prender, como espectador, um público que não é parte integrante das filmagens.

As filmagens de acontecimentos podem ser vistas como reportagens amadoras. Procissão, evento esportivo, festa popular, manifestação pública e realização de atividade profissional específica são exemplos de acontecimentos que podem se tornar interessantes. O cuidado para que este tipo de filmagem não se torne monótono deve ser amplo, a mesma deve se constituir de uma sequência que tenha início, meio e fim.

As variações de ângulos, planos de filmagens, comentários e entrevistas com pessoas conhecedoras do evento também podem ser incrementos que tornam o filme atraente. Imagine você assistir um jogo de futebol, uma corrida de carro, um desfile carnavalesco sem comentários e jogo de câmera. É fato que a ocupação para realizar uma filmagem poderá nos absorver a ponto de o acontecimento ficar em segundo plano. Ressaltamos isso para termos a percepção de que para cada evento existe um público com seu próprio grau de interesse ou mesmo sem interesse algum. Neste sentido, a realização de filmagens de acontecimentos deve ser bem analisada antes de pôr em prática, evitando que se tornem filmagens apenas de arquivo e a perda do desfrute de um acontecimento de forma livre.

Existem os filmes instrutivos e educativos, hoje tão bem explorados e divulgados na Internet, principalmente por meio da plataforma do YouTube, e que podem ter a conotação mais profissional, abrindo, inclusive, mais possibilidades para angariar recursos financeiros.

Os filmes instrutivos são bastantes utilizados até mesmo pelas organizações corporativas, em complemento aos manuais de instrução tão poucos lidos pelos consumidores. Aproveitando a onda do incremento do áudio visual que acontece na Internet e a necessidade do "como fazer" por parte de muitos para realização de uma determinada tarefa, os chamados "Youtubers" ocuparam essa lacuna até então existente.

Já os filmes educativos ou didáticos estão cada vez mais frequentes nas escolas e universidades, principalmente com o avanço da educação à distância, ou mesmo como complemento didático em sala de aula.

É de se perceber, que tanto nos filmes instrutivos como nos filmes educacionais, tem que haver, não apenas o tema, mas também um interlocutor que cative o espectador.

Todos os filmes que comentamos anteriormente podem ser enquadrados como filmes documentários, pois transmitem informações a respeito de um determinado assunto.

O grande desafio para qualquer cineasta é o filme de ficção. Neste sentido,

falaremos sobre esta categoria de forma mais detalhada, mas sempre tendo em mente que nossa proposta é a realização de um filme como *hobby*. É claro que essa modalidade poderá ir mais além dependendo do tipo e interesse de cada cineasta.

> *"É possível fazer grandes filmes, se descobrir o que faz de você uma pessoa diferente. Seja você mesmo e coloque sua assinatura em seus filmes. Não pense em encontrar uma história ou uma combinação original e única de outras histórias. O truque para ser original é mostrar às pessoas a sua maneira de ver as coisas. Não é o que é dito, mas a maneira como você diz."*
>
> Russel Evans

Para realização de qualquer filme é necessário atentar para as etapas de pré-produção, produção e pós-produção. A etapa de pré-produção inicia com uma ideia para se contar uma história em um filme, ponto inicial a ser trabalhado. Isso não é novidade, mas enfatizar esse ponto é de suma importância para quem deseja produzir filmes com parcos recursos financeiros. O bom seria criar uma história e só depois ver o necessário para concretizar a história em uma obra

cinematográfica, mas isso fica para as grandes indústrias. A imaginação aqui será o grande recurso a ser explorado e possibilitar uma produção apenas com o que se tem à disposição. Neste caminho, algumas perguntas devem ser respondidas no intuito de conhecer os fatores limitantes.

Onde a história do filme vai se passar?

Não adianta imaginar um filme com locações inviáveis. Locais públicos e naturais devem ser vistos como solução para os cenários externos. Os cenários internos devem ser resolvidos com ambientes de domínio de quem vai produzir o filme. Alguns locais podem facilmente ser cedidos através de uma autorização do responsável pelo recinto, principalmente para os ambientes internos. Algumas locações externas podem ser realizadas em cidades vizinhas, paisagens diferenciadas, estradas, praias, enfim, existem uma diversidade de espaços possíveis para realizar uma boa filmagem para composição de uma história, podendo inclusive ser aproveitados locais quando de uma viagem de férias.

Como será formado o elenco?

Sendo o intuito realizar uma produção cinematográfica de orçamento ínfimo, não se pode pensar em remuneração de atores, portanto, amigos e parentes próximos que se desponham a participar, como personagem de um filme, serão bem-vindos para idealização de uma história. Assim, essa condição deverá ser analisada como premissa de uma ideia, pois a mesma deverá ser moldada sabendo da possibilidade da composição do elenco. Ressalto que não se fala aqui em atuação profissional, mas a determinação para que uma atuação não estrague o trabalho deve ser preventiva.

Atores incidentais, condicionando algumas vezes em receber cachês simbólicos, podem surgir durante as filmagens, alterando um pouco o roteiro inicialmente idealizado, já que os mesmos poderão enriquecer o enredo do filme.

Como será o figurino?

Aproveitar ao máximo as vestimentas dos atores ou conseguir emprestada será uma boa economia para produção do filme. Entretanto, algumas vezes, é necessário

induzir algum efeito no filme, sendo indispensável adquirir alguma roupa já que nem sempre a pessoa que irá representar um personagem terá a roupa necessária para uma determinada situação.

Com a ideia na cabeça e visto os recursos disponíveis é possível começar um desenvolvimento da história para realização do filme. O ponto inicial é saber o que se quer transmitir para o espectador, isso é fundamental para qualquer história audiovisual. Posteriormente se faz necessário estabelecer o conflito, pois este é o elemento que trará dinâmica à história. Assim, possibilitará desenvolver o *"storyline"*, ideia sucinta do roteiro, síntese do resumo da história, não devendo ultrapassar cinco linhas e deve conter os três momentos da história: o início (apresentação do conflito), o clímax (desenvolvimento do conflito) e o final (solução do conflito).

Após o storyline é possível elaborar a *"sinopse"*, ou seja, construir a visão de conjunto da obra, dando uma breve ideia geral da história e dos personagens. A "sinopse" é uma breve narrativa composta de informações acerca do protagonista

(personagem em torno da qual a história vai girar) e sobre antagonista (um personagem ou grupo, ou ainda a personificação de objeto, animal, entre outros, elementos que dificultem os objetivos do protagonista). É importante ressaltar que a sinopse aqui referida não é a mesma informada para os espectadores quando da divulgação de filme.

O passo seguinte é a elaboração do "argumento". O argumento é o conjunto de ideias que formarão o roteiro, juntamente com os elementos dramáticos da história e dos personagens, é semelhante a uma história literária, porém se diferencia por não deter a complexidades da escrita e o foco está direcionado para o meio audiovisual.

Após a elaboração do argumento, deve-se aproveitar esse momento para compartilhar a história com pessoas de confiança para ouvir comentários e sugestões. O realizador do filme poderá decidir o que deve ser alterado ou em caso extremo partir para uma nova história.

Com o argumento elaborado, o roteiro poderá mais facilmente ser desenvolvido, pautado com base em uma história possível de ser trabalhada para um produto

audiovisual, considerando os meios existentes no que se refere a recursos.

O roteiro é uma peça importante para o processo de produção de um filme e existem técnicas para sua elaboração, principalmente se o destino for para uma produtora de cinema, participação de editais ou festivais de roteiro. Entretanto, não querendo desmerecer qualquer técnica de elaboração de roteiro, mas para o objetivo de produzir um filme por puro hobby, a elaboração do roteiro deve se prender às informações de diálogos, composição de cenas e ações dos personagens, sem a preocupação de uma formatação técnica. Assim, para um filme que propomos aqui, com parcos recursos financeiros e cuja motivação é o desenvolvimento de um hobby, o roteiro deve ser encarado como um guia que possibilite fazer um planejamento para as filmagens.

Para um planejamento visual das cenas a serem filmadas são criados os *storyboards*, que são desenhos arranjados em sequência com o propósito de pré-visualizar o filme, para mostrar as cenas da forma imaginada pelo diretor e transmitir o que se espera à toda equipe.

Exemplo de *storyboard*

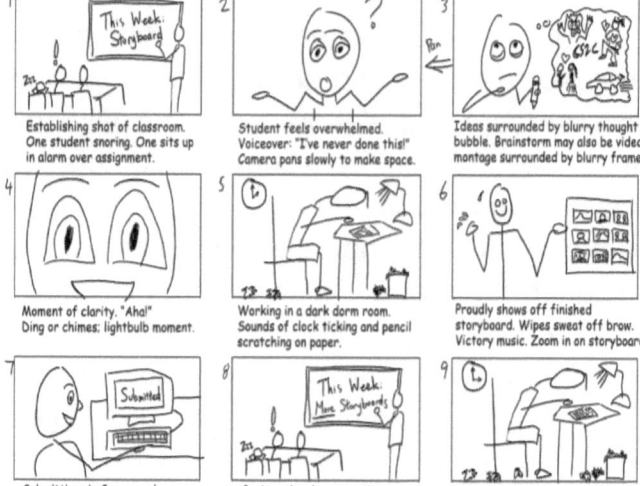

Foto extraída do site: https://medium.com/@jjman505/how-to-storyboard-an-app-ede5ce249ea5

Uma forma de aprender a fazer um filme é assistindo a filmes, o que possibilita perceber detalhes importantes para implementação em um roteiro. Uma coisa que chama atenção é a dedução por parte do espectador de grande parcela do enredo, evitando assim detalhes relacionados a ações desnecessárias, o que tecnicamente chamamos de elipse.

Com o roteiro pronto será possível fazer um planejamento para possibilitar a realização das filmagens, estipulando a

ordem das cenas a serem gravadas, inclusive quanto ao aproveitamento adequado dos cenários, à necessidade de infraestrutura e ao elenco necessário.

Ainda dentro da etapa da pré-produção, a formação de uma equipe mínima para realizar o trabalho é importante. Como se trata de execução de filme cuja concepção é motivado por um hobby, não vamos entrar nos detalhes de uma equipe técnica composta por especialistas.

É sabido que para qualquer atividade que se vá realizar é sempre bom contar com apoio de pessoas dispostas a colaborarem, principalmente quando envolve detalhes que podem escapar da percepção de uma só pessoa.

Lembrando que, por se tratar de hobby, cabe ao produtor ter um conhecimento e sensibilidade para se responsabilizar pelas diversas atividades necessárias à realização de um trabalho cinematográfico. Desse modo, a equipe será composta por pessoas que aceitem lhe acompanhar como bons "palpiteiros", podendo ser inclusive os próprios atores.

Câmeras DSLR

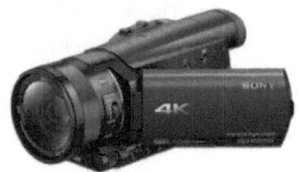
Filmadora *Camcorder*

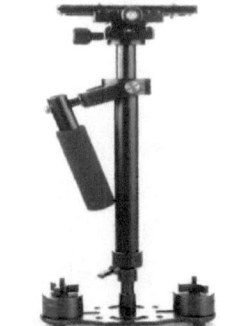
Estabilizador de Câmera
Steadycam

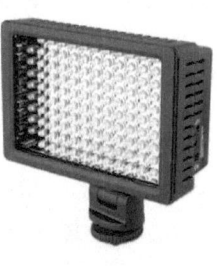
Iluminador Led

EQUIPAMENTOS

"Na arte, as mãos nunca podem executar algo superior ao que o coração possa imaginar."

Ralph Waldo Emerson

Atualmente existem vários tipos de equipamentos que podem ser utilizados para possibilitar uma filmagem, entretanto cada um irá possibilitar uma finalização diferenciada em termos de qualidade. Com uma boa literatura e a prática é possível através da experiência optar conscientemente por uma câmera ou outra, visando à qualidade aliada ao preço.

É importante lembrar ainda que o talento possibilita superar grande parte das limitações do equipamento. Deve ser ressaltado que no processo de finalização, ou seja, no momento da edição do filme, será possível a correção de boa parte dos efeitos negativos durante o processo de filmagem, o que possibilitará ajustes para uma qualidade de imagem não obtida anteriormente.

Apenas para reforçar a questão de que equipamentos não são fatores impeditivos para realização de um filme, o longa "Tangerine", dirigido pelo americano Sean Baker, foi realizado com uso de três iPhone 5S, conquistando o público e a crítica do Festival Sundance em 2015.[5]

Comentaremos, primordialmente, nesse tópico sobre câmeras e as principais funções que devem ser consideradas. O manejo dessas funções é importante para qualquer nível de entusiasta da arte de filmagem.

O Cinema Novo, movimento cinematográfico brasileiro capitaneado por Glauber Rocha, criou o lema *"Uma câmera na mão e uma ideia na cabeça"*, mas com certeza a boa operacionalização da câmera não estava dispensada.

As câmeras DSLRs, destinadas para fotografia, podem capturar vídeos de qualidade, entretanto, quando uma DSLR é utilizada em filmagem, a escolha merece uma atenção significativa dado suas características, pois a complexidade para um

[5] http://www.adorocinema.com/filmes/filme-234143/

resultado mais satisfatório de uma filmagem é maior do que para a fotografia, esta última dependendo muito mais da qualidade da lente do que do próprio corpo da câmera.

As filmadoras, por serem feitas com destinação à produção de vídeos, tendem a possuir melhor qualidade de áudio e saída de vídeo limpa. Com lentes integradas de zoom potente, alguns modelos ainda têm entradas de áudio e fone de ouvido, além de suportar várias horas de filmagens. Talvez um ponto que possa contar a desfavor da câmera de vídeo é o valor mais elevado do que uma DSLR, além da necessidade de uma maior habilidade na hora de ser operada, principalmente se a opção for para uma câmera profissional.

As filmadoras chamadas *Camcorder – câmera digital de pequeno porte*, encontradas a um preço acessível, são similares às câmeras DSLR em termos de qualidade de vídeo, entretanto as DSLR acabam tendo maior controle sobre algumas configurações do equipamento, favorecendo uma maior criatividade para as filmagens quando comparadas às câmeras digitais simples.

Particularmente faço opção por uma filmadora semiprofissional, que ofereça um grande controle para configuração. Deve ser lembrado que, apesar da importância, a câmera por si só não garante uma boa gravação.

Assim, ter a ideia, planejar o roteiro, estudar o cenário, atentar para o enquadramento e planos, utilizar bem a câmera, considerar o conceito de uma boa iluminação, nos levará a um bom resultado para filmagem.

Conhecer algumas funções disponíveis em uma câmara é fundamental para que o usuário possa tirar um grande proveito e melhorar o resultado da filmagem.

As compensações de iluminação e efeitos diversos só serão possíveis com o conhecimento dessas funções. Não é raro vermos o uso das funções das câmeras no automático, ou seja, a câmera se ajusta conforme cada situação e na maioria das vezes não proporciona um resultado plausível. Um exemplo de resultado negativo das funções no automático é o "auto ajuste", por vezes ineficiente. Imagine você estar

filmando um cenário e de repente surge, mesmo por pouco tempo, um objeto qualquer que venha ocupar boa parte do enquadramento. A câmera vai fazer uma leitura da nova situação de iluminação e foco, alterando todas as funções. Quando o objeto sair de cena, o retorno das funções para situação anterior não é tão rápido, causando um efeito desagradável.

A seguir identificamos as principais funções de ajustes em uma câmera que deveram ser feitos de forma bem variável, considerando o momento, o ambiente de filmagem e os efeitos que se queira dar. Ressaltamos que nem toda câmera possui estas funções que possibilitam manuseio, estas não são recomendáveis para quem deseja realizar uma obra cinematográfica.

FOCO: garanta que elementos principais estejam totalmente nítidos e sejam o ponto de foco da filmagem. Procure utilizar o foco manual, pois como já comentado anteriormente o uso do foco automático pode prejudicar o produto final da filmagem. Uma dica é deixar o foco no "infinito" quando da certeza de que a imagem não chegará a uma distância reduzida que necessite de ajuste.

ISO/GAIN(dB)*[6]*: temos aqui a sensibilidade do sensor da câmera digital. Quando do uso das películas, tínhamos a referência da sensibilidade da película. Quanto mais luz disponível na cena, menor deve ser a sensibilidade do sensor e, consequentemente, menor o valor do ISO. Um ISO muito elevado produzirá efeitos de granulação além de reduzir a qualidade do seu trabalho. Assim, o ideal é trabalhar com boa iluminação e não querer driblar a ausência da mesma. O ideal em uma filmagem é utilizar um ISO/GAIN fixo, isso para não mostrar variação quanto à granulação no decorrer do filme.

Abertura do Diafragma/IRIS: ajuste que complementa o ajuste do ISO/GAIN, compensando a iluminação. Um diafragma mais aberto permite a passagem de mais luz para a câmera e gera imagens mais claras. Assim sugerimos que a invés de ficar alterando o ISO/GAIN na gravação de um filme, o ideal é alterar a Abertura do Diafragma/IRIS. Ressaltamos que durante a filmagem de uma cena não deverá ser

[6] "ISO" é uma terminologia de fotossensitometria, enquanto "GAIN" (dB)" é uma terminologia eletrônica (conversão "0 dB ⇔ ISO 400" "+6 dB ⇔ ISO 800" – esta conversão é variável conforme a câmera).

alterada esta função, pois terá variação na luminosidade perceptível quando da finalização do filme. A abertura do diafragma também tem a função de alterar a profundidade de campo – este assunto abordaremos no tópico "Linguagem Cinematográfica".

FPS (frames por segundo): refere-se ao número de imagens individuais que são capturadas pela câmera a cada segundo de vídeo. Os valores mais comuns em vídeos são 24, 25 e 30 frames por segundo (FPS). Para que a filmagem pareça com uma imagem mais próxima da cinematográfica, a opção deverá ser 24 FPS. Existe a opção pela captura entrelaçada e progressiva. O modo entrelaçado era utilizado em televisores CRT, ou seja, com tubo de imagem, enquanto a captura no modo progressivo deve ser opção para os televisores modernos tipo *Plasma, LCD, Led*, e para as projeções através de retroprojetores.

Velocidade do Obturador/SHUTTER SPEED: tempo que cada imagem fica exposta. Em um vídeo a velocidade do obturador se mede, na maioria das vezes, por frações de segundo.

O valor da velocidade do obturador pode interferir no efeito final da filmagem. Quanto maior a velocidade mais viva será a imagem. Um vídeo com maior efeito de velocidade e movimento terá sua imagem com velocidade reduzida.

Em situação de muita iluminação, aumentando a velocidade do diafragma poderá compensar o excesso da iluminação.

Uma dica que pode ser dada para se obter um ótimo resultado com o vídeo é configurar a velocidade do obturador para o dobro do valor do "FPS". Por exemplo, a gravação de um vídeo a 24 fps, o recomendado – não vemos justificativa para essa recomendação – é colocar a velocidade do obturador para 1/48. Porém, é importante a experimentação. Escolha um cenário com movimento e teste diversas velocidades.

Comentamos que o ISO/GAIN a abertura do diafragma e a velocidade do obturador tem uma relação grande com iluminação. Nem sempre a iluminação vai proporcionar uma abertura do diafragma desejada, adequada ao ISO/GAIN utilizado e à velocidade do obturador sugerido. Nesse ponto é que torna necessário um grau de

sensibilidade por parte de quem está manejando a câmera, e regular as funções que mais favoreçam a filmagem. Uma grande parte das câmeras oferecem ainda a função de "filtros", que permitem simular uma menor quantidade de luz.

Com exceção da função que define os FPS – Frames por segundo, as demais funções vistas anteriormente são alteradas conforme a situação e ambiência. Outras funções são encontradas em uma câmera que podem ser utilizadas como padrões.

Resolução: é a medição que indica quantos "pixels"[7] existem em cada linha e em cada coluna da tela de uma imagem.

Quanto maior a quantidade de pixels, maior será a qualidade da imagem e maior será o tamanho do arquivo, consequentemente mais pesado será este arquivo nas edições. Uma filmagem em alta resolução poderá ser finalizada em baixa resolução quando for editado o filme, não sendo possível o inverso.

Caso a transmissão a ser feita for em uma tela pequena, não faz sentido o filme ter uma resolução grande. Por outro lado, existe limite

[7] Pixels são minúsculos pontos que podem ser entendidos como sendo o menor tamanho de uma imagem.

de resolução para o equipamento no qual for transmitido o filme. Uma televisão FULL HD não assume um filme 4K, por exemplo.

De toda forma, consideramos ser mais prudente a opção de filmar em alta resolução, reduzindo quando for feita a edição, tendo em vista o transmissor que for utilizado.

As resoluções mais usuais são: HD (720p) – 1280 x 720 pixels; FULL HD (1080P) – 1920 x 1080 pixels; 4K (UHD ou 2160p) – 3840 x 2160 pixels. Existem ainda outras resoluções, variando para mais ou para menos.

Proporção da Tela: até há pouco tempo atrás, com televisores e monitores CRT, o mais comum era o formato "4:3". Atualmente as televisões modernas utilizam uma proporção no formato "16:9", ou seja, *widescreen*. O formato "16:9" apresenta um formato bem mais retangular do que o formato "4:3". Para o cinema, o formato ainda é bem mais retangular.

A adequada utilização das funções relatadas anteriormente é de suma importância para um melhor desenvolvimento da arte cinematográfica.

É importante ainda verificar outros expedientes que facilitam a operacionalização e provem uma qualidade mais aguçada em relação à filmagem.

Zoom óptico: permite ampliar a imagem sem perder a qualidade. Não deve ser usado o zoom digital, pois reduz a qualidade.

Tela LCD: permite uma melhor visualização do que está filmando.

Portas conexão da câmera com um computador: deve ser usado uma boa conexão para transferência de arquivos. Uma conexão ruim poderá perder *frames* da filmagem. O mais recomendado é transferir direto do cartão de memória para o computador.

Gravação de áudio: é importante possuir pelo menos um soquete de microfone externo.

Soquete para fones de ouvido: permite conectar fones de ouvido para ouvir o que está gravando.

Estabilizador: um sistema de estabilização de imagem, de preferência óptico, ajudará a

eliminar pequenas oscilações na filmagem causadas por tremores. Filmar andando, por exemplo, pode resultar em uma filmagem toda tremida. A utilização do sistema de estabilização reduz a área da tela. Outra opção é usar um dispositivo externo, entretanto os estabilizadores externos eletrônicos são caros e os não eletrônicos exigem muito treino quanto ao seu manuseio.

Suporte para cartão de memória *flash*: possibilita transferir imagens diretamente para o computador, evitando a transferência via cabo, que pode ocasionar perdas de quadros. Outra vantagem é ter um armazenamento fora da câmera, impedindo perdas em caso de impacto na câmera.

Para dar prosseguimento ao assunto "equipamentos", é importante comentar sobre o Manifesto Dogma 95. Esse manifesto trata-se de um movimento cinematográfico internacional, lançado em 13 de março de 1995 em Copenhague, na Dinamarca. Os líderes foram os cineastas dinamarqueses Thomas Vinterberg e Lars von Trier que querendo sacudir o cenário cinematográfico do país que não andava bem naquela época, considerando os poucos filmes existentes,

classificados ainda como ruins e de produção cara. Estes dois cineastas resolveram optar por um cinema mais realista e menos comercial. Assim, criaram algumas regras, dentre elas a de que o som não deveria jamais ser produzido separadamente da imagem ou vice-versa; o uso da câmera deveria ser na mão e não se aceitava nenhuma iluminação especial, no máximo uma única lâmpada sobre a câmera. Vários filmes foram realizados sob estas orientações e mais de 300 filmes foram certificados pelo Dogma 95.[8]

Ao comentar sobre o Manifesto Dogma 95, o intuito é para termos uma ideia de que qualquer outro equipamento além da câmera pode ser dispensado. Não é uma defesa das regras estipuladas no manifesto, é apenas para reafirmar a possibilidade de fazer filmes quando da ausência de outros equipamentos, ou seja, a câmera pode ser o suficiente.

Temos de ter em mente que não devemos complicar, por outro lado não podemos ignorar alguns efeitos desagradáveis que podem surgir durante as filmagens. A iluminação deve ter uma atenção

[8] https://www.aicinema.com.br/dogma-95/

especial, não apenas para oferecer uma adequada visibilidade ao que se pretende filmar, mas também evitar os efeitos de sombras causadas por iluminações indesejáveis. O uso da iluminação disponível irá facilitar as filmagens, seja natural ou não, dia ou noite, interna ou externa. Abordaremos o tema iluminação mais adiante.

Um tripé também será muito útil, principalmente quando se deseja oferecer mais estabilidade à câmera. Existem vários modelos, sendo o peso um detalhe para definir um bom tripé. Um equipamento leve pode prejudicar uma filmagem ou mesmo causar acidentes com a câmera. Faça opção pelos semiprofissionais, pois esses não é são tão caros como os profissionais e terão condições de atender bem as necessidades para um trabalho realizado com câmeras não profissionais.

Os equipamentos aqui comentados devem ser encarados como os principais, contudo, no decorrer da atividade cinematográfica pode surgir interesse em utilizar de outros equipamentos e só a prática poderá constatar a legítima necessidade.

UTILIZANDO A LINGUAGEM CINEMATOGRÁFICA

"*Convertido em linguagem graças a uma escrita própria que se encarna em cada realizador sob a forma de um estilo, o cinema tornou-se por isso mesmo um meio de comunicação, informação e propaganda, o que não contradiz, absolutamente, sua qualidade de arte.*"

Marcel Martin

Seja qual for o tipo de filmagem é necessário estar atento a algumas técnicas para não figurar como um mero registro de imagem acidental, a menos que este seja o objetivo. Por sinal, as técnicas cinematográficas têm essa qualidade de poder fugir à regra, mas sempre tendo esse estado como proposital e consciente, entretanto para essa façanha é necessário conhecer inicialmente as técnicas usuais, além de ter um objetivo concreto para contrariar as referidas técnicas.

Muitos cineastas criam suas identidades nos seus filmes e muitos destes procedimentos, inicialmente, contrariavam

técnicas usuais, posteriormente passando a compor o rol de métodos inovadores.

Vejo que muitas das técnicas cinematográficas estão voltadas para uma indução do que se pretende transmitir ao espectador por meio de aspectos psicológicos.

As músicas a serem inseridas em um filme têm de estar sintonizadas ao contexto da história. Introduzir uma melodia desconecta à ação, deixa o espectador confuso. Como exemplo, temos os filmes de suspense com uma musicalidade própria, assim como terror, aventura, drama, etc.

Especificamente nos filmes de ficção temos de estar atentos as cores predominantes. Cada cor tem no âmago uma sintonia que proporciona um estado psicológico, o que poderá transportar o espectador a uma sensibilidade do que se pretende transmitir. A atenção das cores poderá estar presente tanto nos figurinos como na própria textura do filme, sendo esta última trabalhada na edição do filme.

Um filme é um espetáculo de imagens em movimento formado por uma ou mais cenas, acontecendo numa sucessão

temporal, ou seja, têm começo e fim. Para que esta exposição tenha condução harmônica, é de fundamental importância o conhecimento do processo dessas imagens. Vejamos alguns conceitos:

- ✓ TOMADA – (em inglês, "TAKE") tudo que é registrado pela câmera desde o momento em que ela é ligada até o momento em que ela é desligada.

- ✓ CENA – (em inglês, "SCENE"), um conjunto de planos que acontecem no mesmo lugar e no mesmo momento. Sempre que a ação muda de lugar, troca a cena.

- ✓ SEQUÊNCIA – conjunto de planos ou cenas, que estão interligados pela narrativa. O lugar pode variar, mas a ação tem continuidade lógica.

- ✓ PLANO – (em inglês, "SHOT") tudo que é mostrado para o espectador de forma contínua, isto é, como uma sucessão de imagens em movimento sem interrupção de qualquer tipo.

Tipos de planos:

- Grande plano Geral – Planos bastantes abertos, servidos para situar o espectador em que cidade a cena se desenvolve.

- Plano Geral – Planos utilizados para mostrar o prédio ou casa onde a cena se desenvolve.

- Plano geral aberto (PGA) – Utilizado para mostrar cenas localizadas em exteriores ou interiores amplos, mostrando de uma só vez o espaço cênico.

- Plano geral fechado (PGF) – Utilizado para mostrar ação do ator em relação ao espaço cênico.

- Plano inteiro (PI) – O personagem é enquadrado da cabeça aos pés, deixando um pequeno espaço acima da cabeça e abaixo dos pés.

- Plano americano (PA) – O personagem é mostrado do joelho para cima.

- Plano médio (PM) – O personagem é enquadrado da cintura para cima.

- Plano máster – A câmera fixa, porém, girando em seu próprio eixo, objetivando acompanha o desenrolar da cena.

- Plano sequência – A câmera se desloca por todo espaço cênico sem interrupção, ou seja, em uma única tomada.
- Plano de conjunto fechado – Enquadramento de dois atores com a mesma função dramática.
- Plano de conjunto aberto – Enquadra três ou mais atores com a mesma carga dramática.
- Plano frontal – O ator está falando diretamente para o espectador.
- Plongée – Câmera de cima para baixo
- Contraplongée – Câmera de baixo para cima.
- Câmera subjetiva – A câmera assume a visão de um dos personagens.
- Câmera objetiva – A câmera atua como narrador, em uma posição neutra, fora da ação.
- Planos em movimento:
- *Travelling*: a câmera se desloca sobre uma plataforma.
- *Steadycam*: equipamento para manter a câmera estável quando em movimento.

- Câmera na mão: acentua uma ação simulando o movimento de deslocamento do ator.

- Grua: Equipamento que eleva a câmera para alturas maiores.

- Panorâmica: movimento da câmera sobre seu próprio eixo, no sentido esquerda para direita ou vice-versa.

- Tilt: movimento da câmera sobre seu próprio eixo, no sentido de baixo para cima ou vice-versa.

Ângulos da câmera e seus efeitos:

- Ator no ângulo de duas paredes – Sensação de confinamento.

- Ator se afastando da câmera – Sensação de solidão.

- Ator se aproximando rápido em direção à câmera – Sensação ameaçadora.

- Câmera alta – Faz o ator parecer inferior.

- Câmera baixa – Faz o ator parecer mais importante.

- Câmera enquadrando o céu – Sensação de liberdade.

Outros conceitos da linguagem cinematográfica:

- Diegese – Conjunto de elementos que caracterizam e integram a narrativa fílmica dentro do contexto ficcional, respeitando a cronologia, com características próprias relacionadas ao tempo, espaço, sons e outros que delimitam o universo diegético.

- Elipse – Supressão de um ato, deixando o espectador deduzir o que não ficou explicitado no filme.

- Foco dramático – Ponto que quer atrair atenção do espectador, como o personagem que estiver falando, se movimentando, melhor iluminado, em foco, entre outros recursos.

- Eixo de ação/câmera – A câmera deve ficar sempre de um dos lados do eixo traçado pelo deslocamento de atores e demais objetos em movimento. Caso o movimento seja em uma direção, como da direita para esquerda, deve ser mantido para os demais planos.

No intuito de provocar as emoções do espectador por meio da linguagem cinematográfica, outras ações podem ser exploradas.

A iluminação, cor e som fazem parte também da linguagem cinematográfica.

✓ Iluminação:

A iluminação é fundamental para um filme, seja para possibilitar o registro filmado, como para gerar efeitos que permitam agregar significado, propósito e sentimento àquilo que se pretende transmitir.

Regulando a câmera por meio dos ajustes envolvendo o *diafragma*, a *velocidade do obturador* e o *ISO*, compensará a baixa ou alta iluminação permitindo o armazenamento da imagem na mídia utilizada pela câmera.

Deve ser ressaltado que os ajustes na câmera, para promover a compensação da iluminação, terá um resultado diferenciado conforme a opção feita entre *diafragma* x *velocidade do obturador* x *ISO*. Quanto ao ISO, deverá ser evitado ao máximo sua alteração no decorrer das filmagens que comporão o filme, pois manifestam de forma perceptível as alterações de granulação no decorrer filme.

A preocupação com a iluminação exclusivamente para possibilitar uma filmagem, levará a um resultado tipicamente

de registro de imagem, sem efeitos visuais artísticos.

A iluminação é uma arte e para uma boa atuação nessa arte é importante a realização de estudos específicos, assim, como experimentações. Desta forma, não entraremos em grandes detalhes técnicos, afinal de contas este livro tem como proposta o cinema rústico, como já comentado no início. Técnicas são importantes, mas as limitações geradas pelo desconhecimento das técnicas podem ser quebradas, principalmente quando confiamos em nossos olhos e sentidos.

O jogo de luzes em conjunto com os ajustes na câmera irá favorecer o resultado determinístico para expor o sentimento, o estilo e a aparência do filme.

A luz natural do dia é uma opção barata para se trabalhar. O ideal é filmar em tempo nublado, pois além de termos uma iluminação perfeita, não precisamos nos preocupar com sombras não planejadas, toda via, nem sempre funciona assim. Quando a filmagem é realizada ao sol limpo, deve se ter o cuidado com as sombras de nuvens, pois podem prejudicar as sequências formadas

por várias tomadas, tanto no que se refere à iluminação, como no processo de continuidade. Imagine um momento com sol forte no rosto e em outro momento sem sol, ou então um céu com um tipo de nuvens e de repente aparece com outro formato. Rebatedores são utilizados para controlar a luz do sol, eliminando ou ressaltando sombras. Luzes artificiais também poderão ser usadas durante o dia para eliminação de sombras e gerar efeitos.

Nas filmagens internas e externas, à noite, será necessário o uso de luzes artificiais. Vários são os recursos para iluminação artificial, como o iluminador "led" de filmagem, produto bem acessível e de fácil manuseio, além de poder ajustar uma iluminação deficiente, poderá ainda ser trabalhado com jogo de sombras. Deve-se evitar trabalhar com lâmpadas fluorescente, as câmeras captam muitas vezes efeitos desagradáveis não muito perceptíveis ao olho humano.

Sombras e reflexos são sugestivos para inovar na descrição de uma determinada ação, pois uma imagem cinematográfica depende da composição e da luz para constituir seu poder expressivo. A iluminação

determina o tom emocional e dá a atores, cenários, acessórios e trajes um caráter adequado às cenas, sendo uma ferramenta fundamental para gerar efeitos, independentemente dos equipamentos de iluminação existentes. Lembrando sempre que as dificuldades podem surpreender positivamente.

> *"Quando tudo parece dar errado, acontecem coisas boas que não teriam acontecido se tudo tivesse dado certo!"*
>
> Renato Russo

✓ Cor:

Nos primórdios do cinema, os filmes eram realizados apenas em "preto e branco". Com a inovação tecnológica foi possível realizar filmes coloridos. Alguns explicam que a cor foi um elemento que trouxe uma dose adicional de luxo e glamour aos filmes, mesclando com o fato de poder proporcionar um maior realismo além de ser capaz de enfatizar principalmente a beleza dos atores. De nada essas explicações teriam sentido se não fossem para trazer lucros à indústria cinematográfica numa época de grande dificuldade econômica.

Hoje, as cores no cinema integram a linguagem cinematográfica como forte e ao mesmo tempo silenciosa ferramenta que colabora para acentuar a emoção em um filme, auxiliando na percepção de clima, tempo e estado psicológico dos personagens, influenciando, assim, o entendimento do espectador no conceito da cena.

Assim, é demasiadamente relevante incluir a cor como algo além de fatores estéticos. O conhecimento da Teoria das Cores[9], ajuda a compreender a influência das cores nas emoções e nos sentidos de quem percebe.

É importante, então, conhecermos assim o que as cores podem conduzir, começando pela distinção de cores quentes e cores frias.

As cores frias são o azul, verde, roxo e o turquesa, e estas podem remeter a diversos sentimentos, como introspecção, tristeza, calma, passividade, solidão, tranquilidade e claro, excesso de frio. Podem também ser associadas ao anoitecer, ao místico e ao mar/água.

[9] Teoria das Cores são os estudos e experimentos relacionados com a associação entre a luz a natureza das cores, realizados por Leonardo Da Vinci, Isaac Newton, Goethe, entre outros.

As cores preto, cinza e branco são neutras. Geralmente, quando usadas, são combinadas com outras cores para ressaltar o efeito da cor quente ou fria.

As cores quentes como o vermelho, amarelo, laranja e rosa, seguindo a teoria da psicologia das cores, podem transmitir emoções intensas, como paixão, violência, movimento, loucura, alegria, excitação e vingança. Remetem também à sensação de calor, por serem associadas automaticamente ao sangue, fogo e à luz solar.

Individualmente, as funções das cores podem variar de acordo com o contexto em que estão inseridas. Separamos algumas delas e exemplos de situações em que podem ser aplicadas.

- Amarelo: luz, verão, dia, ingenuidade, loucura; na cultura oriental está associado à vingança.
- Azul: sonho, céu, tranquilidade, ideia de frieza, passividade e calma.
- Vermelho: calor, alerta, sensualidade, paixão, amor, violência, raiva e poder.
- Verde: natureza, calma, esperança, saúde, imaturidade, ganância e poder.
- Roxo: fantasia, sonho, ilusão e místico.

- Rosa: doçura, inocência, infância e empatia.
- Laranja: tensão.
- Preto: morte, tristeza e sujeira.
- Branco: paz, pureza e alma.
- Cinza: velhice, pó e melancolia.
- Sépia: antigo, melancolia, aconchego, segurança. A sépia, uma tonalidade de castanho, mais acinzentada ou avermelhada, que misturada a outras cores, tinge as imagens do passado. "Com um toque de azul ou verde, a sépia ganha um ar antigo, enquanto o vermelho e o amarelo a esquentam e proporcionam a sensação de calor e aconchego".[10]

No cinema a iluminação tem uma relação estreita com a cor, através de efeitos diversos, inclusive no poder de realçar a cor de destaque.

Dependendo da intenção do cineasta, o auxílio da cor se dará com ênfase na utilização dos figurinos, objetos e cenário. Na pós-produção, quando da edição, as cores

[10] Patrícia Douat Garcia, consultora de psicodinâmica das cores, de São Paulo, em http://giscreatio.blogspot.com/2013/02/cor-sepia.html

também são trabalhadas no realce e na aplicação de textura. Sobre este assunto estaremos vendo posteriormente.

É fácil perceber a influência das cores quando assistimos filmes analisando e apreciando seus efeitos. Exemplificamos com alguns filmes bem versados, como no filme "*Kill Bill*" (2003), que trata basicamente a vingança. E, por conta disso, o amarelo está predominante no figurino da personagem. No filme "*O Regresso*" (2015), a textura azul é associada ao frio, isolamento e até melancolia do personagem que se encontra sozinho. No filme "*Avatar*" (2009), o roxo é muito atrelado a uma ideia mística e fantasiosa. No filme "*O Grande Hotel Budapeste*" (2014), o rosa predominante remete à infância e à tranquilidade.

> *"Agora é inverno*
> *e no mundo uma só cor;*
> *o som do vento."*
> Matsuo Basho

✓ Som:

Não se tem dúvidas de que o som é de extrema importância para o cinema, ele faz parte da linguagem cinematográfica. Um som ruim é perceptível por todos e o mesmo pode

arruinar um filme. Até o silêncio em um filme tem seu efeito, sua serventia ou propósito.

Por mais simples que seja um filme, deve-se procurar captar da melhor forma os sons. Neste sentido bons equipamentos são importantes para que se possa produzir som de boa qualidade.

Quando falamos de som de boa qualidade não significa dizer que há necessidade de grandes equipamentos, e não é porque estamos enfatizando o cinema rústico que o mesmo possa ser realizado de qualquer forma.

Temos de gravar um som claro daquilo que se quer captar. O microfone integrado à câmera não é bom, portanto, é necessário um microfone direcional que pode ser melhor aproveitado quando conectado a um bom equipamento de gravação. O microfone integrado terá sua importância para a sincronização dos sons quando da edição. Microfone de lapela também é muito importante, principalmente quando existe muito ruído no ambiente de gravação.

Alguns acessórios são importantes para se obter uma gravação sem problemas. Uma vara de microfone chamada de "vara

boom", para manter aproximação e direcionar para o som que se quer captar. Um bom fone de ouvido também é necessário, pois ouvir o que está sendo gravado não trará surpresas desagradáveis, como ruídos indesejáveis imperceptíveis aos nossos ouvidos ou até mesmo a ausência de gravação.

Uma observação relevante é que muitas vezes o som sai tão limpo que é necessário colocar um pouco de ruído para parecer mais natural. Assim, é importante gravar sons do ambiente para, posteriormente, durante a edição fazer uma junção, principalmente quando não existir uma música ao fundo. A ausência de sons não é agradável, então para um filme a preocupação deve ser com a "trilha sonora", que tecnicamente falando é o conjunto sonoro de um filme, incluindo diálogos, efeitos sonoros e música.

A utilização do som como linguagem cinematográfica tem seus efeitos psicológicos. O som de uma música pode acalmar ou excitar; um som desagradável como o raspar de uma unha pode enervar, gota d'água pingando pode trazer algum incômodo dependendo da intencidade; o som de uma avalanche é assustador. Em suma, a

interação do ser humano relacionada ao sistema auditivo é bastante interessante, pois ela pode ser compreendida tanto pela beleza da harmonia sonora, quanto pela proteção contra os perigos. É de fácil percepção que as trilhas sonoras nos filmes de ação, de suspense, de terror, são exemplos que fazem o espectador sentir com veemência a mensagem que se quer comunicar.

Para finalizar este tópico, chamamos atenção para os direitos autorais, principalmente no que se refere à música. Lembrando que numa música, mesmo que esteja classificada como de "domínio público", poderá existir a restrição pelo executor da música. Como exemplo, podemos citar a canção "Amazing Grace", música de domínio público, cantada pelo quarteto musical "Il Divo" não pode ser utilizada, a menos que seja autorizada, entretanto se for utilizada quando tocada por anônimo não terá problema. Esse exemplo leva para um outro comentário: a utilização da música "Amazing Grace", por ter sido tema do filme que leva o mesmo nome, talvez não seja muito original se utilizado em outro filme.

✓ Outros aspectos da linguagem cinematográfica:

A linguagem do cinema, desde o princípio, existe em função de um padrão que está em constante evolução. Além dos princípios técnicos do tamanho do enquadramento, movimento de câmera, iluminação, som, existem outros aspectos composicionais da linguagem cinematográfica. A profundidade de campo é um deles.

Uma imagem com fundo desfocado significa baixa profundidade de campo e uma imagem com profundidade de campo alta é a que tem mais itens focados e nítidos. Uma imagem pode ter vários planos, e a quantidade de planos focados é o que define a profundidade de campo.

Com o diafragma da lente é possível controlar a profundidade de campo. Quanto mais aberto o diafragma, mais desfocado o fundo; quando aliado a mais "zoom", mais desfocado ainda.

Um cuidado é necessário com relação às imagens em movimento lateral, pois quando a abertura do diafragma fica muito distendida, a imagem que está em movimento pode ficar trepidada. Na alteração da abertura

do diafragma, é fundamental ficar atento para as consequências necessárias para manter a iluminação homogenia, sendo inevitável a alteração da velocidade do obturador e, em último caso, do ISO.

Equipamentos que não permitem uma grande abertura do diafragma, torna mais difícil conseguir uma imagem com profundidade de campo pequena. A utilização de recursos automáticos também poderá impossibilitar a obtenção de baixa profundidade. O efeito de deixar o fundo desfocado, deixa as filmagens com uma aparência profissional, portanto a importância de utilizar câmeras que possibilitem esse recurso é importante.

Em um enquadramento "plano geral" justifica a utilização da profundidade de campo alta, considerando que tudo deverá ser nítido, entretanto nos demais planos é importante manter a nitidez mais ressaltada no plano a ser destacado.

Um segundo aspecto composicional para linguagem cinematográfica é a experimentação, mas só com o conhecimento de algumas técnicas é que será possível experimentar e incrementar novos estilos de

linguagem, muitas vezes contrariando as técnicas em voga.

Como exemplo de algumas esquivadas às técnicas fixadas, podemos citar uma mudança de ângulo de filmagem bruscamente, utilização do zoom, "câmara na mão" com suas tremidas ocasionais, desfoque geral, ou seja, tudo é livre, porém deve-se agir com base em um propósito consciente.

Cada cineasta deve possuir características próprias e, consequentemente, uma forma de se expressar, porém é importante ter em mente que as técnicas de filmagens são guias relevantes para orientar um bom desenvolvimento de uma obra cinematográfica.

Foto extraída do site: https://pixabay.com/pt/vectors/corte-edi%C3%A7%C3%A3o-pel%C3%ADcula-de-filme-150066/

EDITANDO UM FILME

"Sucesso é a capacidade de ir de um fracasso ao outro sem perder o entusiasmo"

Sir Winston Churchill

A edição faz parte da Pós-Produção. Alguns consideram montagem sinônimo de edição, para outros, montagem é um momento que antecede esta etapa, no entanto, nós consideramos montagem uma fase da edição.

Para editar o filme é necessário um computador, um programa de edição de vídeo e um editor de áudio.

Existem vários editores de vídeo no mercado, o importante é saber usar e que tenha um grande número de recursos. Quanto mais recursos um editor de vídeo oferece, mais caro ele será, além de exigir um equipamento de informática mais robusto, mas tenha certeza que assim será melhor, pois trará mais qualidade ao trabalho e fará você economizar tempo.

Com relação ao editor de áudio, um simples editor é suficiente, pois a maior função será eliminar algum ruído que não foi

possível tirar no editor de áudio que vem integrado a maioria dos editores de vídeo.

Na montagem, são escolhidas as melhores cenas filmadas e sequenciadas em um editor de vídeo, conforme a formatação do roteiro. O resultado desta etapa é um filme bruto, ou seja, sem tratamento de imagem, som e com ausência de efeitos.

Com o filme bruto disponibilizado será possível fazer os tratamentos necessários, como realce das cores, contrastes, brilho, saturação, vinheta, curvas, textura e demais ajustes necessários.

Os tratamentos deverão ser realizados por cenas. Sabendo que cada "cena" pode conter várias "tomadas" realizadas em momentos diferentes, com possíveis variações na iluminação. É importante deixar uma homogeneidade em toda cena.

As transições também devem ser trabalhadas. Um filme possui vários fragmentos, sendo necessárias transições para assegurar a fluidez da narrativa e evitar encadeamentos errôneos. Existem várias formas de transição que poderão ser usadas, considerando cada situação; entre as principais destacam-se: o *corte seco*,

dissolves, *fade-outs* (tornar o filme gradualmente escuro e menos audível) e *fade-in* (tornar um filme gradualmente mais claro e mais audível). O software escolhido para edição deverá ter pré-instalado bem como estes os outros recursos usados nesta fase.

Dentro da mesma cena, entre uma tomada e outra, deve ser sempre utilizada o *corte seco*. As demais transições são utilizadas mais para denotar mudança temporal, do contrário o *corte seco* será o mais adequado, afinal de contas a transição não poderá se sobressair à própria cena. A transição de uma cena para outra poderá ser feita também através de ligações de uma cena intermediária. Por exemplo, uma cena que se passa a noite e, posteriormente, uma cena que se passa pela manhã, a ligação das duas cenas pode ser através de uma cena do nascer do sol.

Após o tratamento das imagens e das transições, chega a vez da trilha sonora do filme. Cada tipo de som terá uma ou mais trilha no editor; cada som deverá ser devidamente sincronizado considerando as ocorrências do filme.

Inicialmente se dá a inclusão das falas, quando gravadas em um gravador independente, considerando ainda uma possível limpeza de ruídos com auxilio do editor de áudio.

Posteriormente, são incluídos os efeitos sonoros desejados, ou seja, sons ambientes não captados ou mesmo aqueles necessários para compor melhor a realidade do ambiente, inclusive o "som do silêncio".

Como última etapa da trilha sonora, temos a inclusão das músicas, estas já definidas no próprio roteiro.

Assim, como na edição das filmagens, a transição de um som para outro deve existir e que pode coincidir na maioria das vezes com a transição da imagem. A transição do som deve ocorrer sobrepondo um som com outro "fim/início" ou reduzindo o nível de som na finalização para iniciar outro, ou mesmo "corte seco", lembrando que o som deve ser contínuo na mesma cena.

A edição de um filme é uma arte, exige uma dedicação e percepção da linguagem cinematográfica. Uma boa edição poderá alterar positivamente ou negativamente o filme. Detalhes aparentemente não

perceptíveis poderão sofrer alterações que farão a diferença no final. Uma filmagem amadora pode se transformar em uma filmagem profissional nas mãos de um bom editor.

Para editar é necessário conhecimento do *software* a ser utilizado. É importante saber que a cada edição, amplia-se e adquire-se um novo conhecimento do software e sobre a operacionalização da edição.

Alguns profissionais se especializam em edição, e a grande maioria dos produtores e diretores preferem terceirizar esse momento a um especialista. Nossa proposta aqui não é essa, afinal de contas estamos aqui incentivando o cinema rústico e se fizermos essa etapa estaremos economizando dinheiro e ninguém mais sabe como se quer ver o resultado do filme do que o próprio diretor, além de conhecer as filmagens melhor do que qualquer um. Então, procure conhecer também operacionalizar essa etapa. Garantimos que não é complicado. Criar um produto desenvolvendo cada etapa dá muito mais satisfação.

APRESENTANDO O TRABALHO

> *"Podem te achar um tolo por sonhar e se expor, mesmo brincado, diante do povo... (sic) mas certamente, tolos são aqueles que criticam e julgam por não ter coragem de se lançar...."*
>
> Karin Raphaella Silveira

E agora? O que fazer com seu filme? A primeira coisa é saber porque seu filme foi feito. Acreditamos que não foi feito para ser simplesmente arquivado em uma pasta do computador ou mesmo em um HD externo.

Iniciamos esse livro com uma atenção específica ao cinema rústico, artesanal, realizado com recursos ínfimos e independente.

A princípio, talvez fosse suficiente ter como espectadores do seu filme os seus amigos, familiares ou mesmo um canal no YouTube, Vimeo ou qualquer outra plataforma. No entanto, seria maravilhoso se pudesse faturar algum recurso para pagar os gastos com a produção, e talvez, quem sabe, até custear as despesas de um próximo filme.

Ganhar dinheiro com um filme não significa que a pureza da arte esteja sendo rebaixada, mesmo que ele tenha sido feito, exclusivamente, pelo amor à arte.

> *"Quando os banqueiros jantam juntos, conversam sobre arte; quando os artistas jantam juntos, conversam sobre dinheiro"*
>
> Oscar Wilde

No mundo cinematográfico, divulgar o filme talvez seja a fase mais desafiadora, afinal de contas nunca se sabe o grau de aceitação do produto realizado, e tenha a certeza que esse desafio ocorre tanto para o mais bem-sucedido cineasta como para o cineasta amador.

Alguns filmes, mesmo sendo realizados com um custo elevado, não conseguem sucesso, ou pelo menos o retorno financeiro esperado. Outros filmes possuem comportamento inverso, ou seja, custo baixo com retorno financeiro e sucesso surpreendente.

Contar uma história através da linguagem cinematográfica é o que se faz necessário para o realizador de uma obra da sétima arte, todavia, a forma de narrar esta história é que vai potencializar ou não o seu

sucesso junto ao público que se deseja atingir. Estilos de filmes são variados e o expectador possui sua preferência.

Participar de festivais de cinema é uma forma de conhecer a potencialização de um filme. Uma produção independente, de custo ínfimo, pode competir com qualquer outra produção cinematográfica.

> *"Cuidado ao subestimar, qualquer surpresa pode ser mera competência."*
>
> Sidnei Pereira

No Brasil, o cinema independente praticamente inexiste, isso se considerarmos os filmes sem interferência de um grande estúdio de cinema e/ou sem financiamento do governo.

Acredita-se, e pode parecer estranho essa afirmação, que no Brasil, o filme que não obteve recursos do governo não possui uma qualidade suportável. É como se não tivesse passado por um controle de qualidade; possivelmente essa produção vai ser considerado como ensaio, sendo ensaio, a chance de ter sua indicação para salas de cinema é praticamente zero.

Nossa percepção nesse contexto é que o Estado financia com o objetivo de funcionar como relações públicas e desejar mostrar que o Brasil tem arte, e isso é bom para imagem do país. Por outro lado, acaba sendo prejudicial, pois as pessoas passam a produzir apenas por meio de financiamentos, como se esta fosse a única forma de produzir um filme, negando a figura do artista empreendedor. Empreendedor, porque o artista, seja em qualquer área, precisa também sobreviver com sua arte, além de favorecer empregos diretos e indiretos.

O principal objetivo das organizações que trabalham com projeções de filmes é alugar cadeiras, assim, se você realmente quer ver seu filme projetado nesse tipo de espaço nada impede que negocie o aluguel de um desses recintos, e utilize de um marketing pelas redes sociais com ajuda dos seus amigos.

RELATO DE EXPERIÊNCIAS FÍLMICAS

> *"Talvez o que nós precisamos fazer é parar de falar o que é certo fazer e começar a dar o exemplo"*
>
> Leonardo Santos Medeiros

Em 2012 realizei um filme média-metragem, em uma ONG (organização social não governamental), chamada PROSSICA, esta instituição tem como objetivo apoiar crianças e adolescentes em um bairro da periferia da cidade de Fortaleza. A minha pretensão foi oportunizar aos participantes da referida ONG o ingresso ao mundo das artes, especificamente ao da sétima arte. Não tive interesse comercial e nem pretendia participar de algum evento cinematográfico, o encorajamento daqueles que estavam inseridos no ambiente da ONG para um trabalho artístico era o maior motivo. Procurei, assim, mostrar que por mais complexo que fosse a execução de uma obra artística, seria possível a realização, considerando as possibilidades existentes.

A ideia era construir um filme sem a necessidade de dispêndio de recursos

financeiros, utilizando única e exclusivamente o que se tinha à disposição. Foram utilizados equipamentos amadores, e o único gasto financeiro, considerado como inexpressível, foi com combustível e alimentação, talvez não ultrapassando setecentos reais, incluindo as cópias realizadas com DVDs, no total de 50 (cinquenta), para distribuição entre aqueles que participaram das filmagens e demais interessados. O título desse filme é "Mundo Paralelo".

"Mundo Paralelo", média metragem de 44 minutos, contou apenas com amadores. Fui o elaborador do roteiro, diretor, filmador e editor. Contei com a participação de cinco atores que durante as filmagens se

reversavam em atividades auxiliares. Deve ser ressaltado que para este filme foram aproveitadas filmagens em viagem de turismo feitas por mim.

Para filmagem foi utilizada uma câmera Handycam Sony XR550VE", em AVCHD 24 Mbps, 1.920 x 1.080, 16:9, 29fps entrelaçado, iluminação artificial e lâmpada de uso interno do ambiente, som direto do microfone da câmara. Quanto à edição, foi utilizado programa "Sony Vegas". As músicas utilizadas no filme foram autorizadas pelos compositores Brad White e Pierre Grill.

O filme foi também disponibilizado em DVD e publicado na internet pelo site YOUTUBE através do endereço https://youtu.be/ TxQk89VPEQ8 (Mundo Paralelo).

O filme retrata o cotidiano de três irmãos órfãos, praticantes de karatê em uma comunidade da preferia da cidade de Fortaleza. O mais velho, Alberto, é o professor de karatê de uma ONG, e tem como alunos sua irmã adolescente, Flávia, e o irmão mais novo, Davi, ainda criança.

Em uma manhã após o treinamento, Davi acaba sendo sequestrado. Após algum tempo, Davi é encontrado, com uma suspeita de ter sido raptado para retirada de um órgão.

Uma segunda experiência se deu com o mesmo intuito da primeira, ou seja, encorajar a um trabalho artístico aos que estavam inseridos no ambiente da ONG. O filme foi intitulado Turmalina.

Entretanto, nesta segunda produção, por ser um longa-metragem com uma história mais densa, além dos equipamentos amadores utilizados, o tempo disponibilizado pelos que atuaram como atores e auxiliares da produção foi maior do que na primeira, foi necessário também um gasto financeiro mais elevado, devido à construção de um pequeno cenário e de uma viagem, incorrendo em um maior custo com combustível e alimentação. Assim, nesta segunda experiência, os gastos de produção, incluindo a 200 cópias de DVDs chegaram a R$ 4.000,00 (quatro mil reais).

Para possibilitar que a comunidade assistisse aos referidos filmes, foi montado um ambiente para dar a conotação de cinema. Houve uma participação bastante

expressiva de espectadores nas duas apresentações. Deve ser ressaltado que a grande maioria das pessoas presentes tinha assistido a uma produção cinematográfica apenas pela televisão, ou seja, nunca tinham ido para um ambiente de cinema, por mais simples que fosse, isto agregado com o fato da história ter se passado em um ambiente familiar, assim como os atores que participaram serem da comunidade, fez uma diferença bastante entusiástica.

"Turmalina", realizado em 2014, longa-metragem de 78 minutos, contou com a participação exclusivamente de amadores. Para realização deste filme, além dos interpretes, foi necessário contar com a presença de colaboradores para construção

de cenário, continuísta, segurança, auxiliar de som e outras atividades afins que eram desempenhadas pelos atores. O roteiro, direção de atores, filmagem e edição, ficou por minha conta, como realizador.

Do mesmo modo do filme "Mundo Paralelo" as filmagens foram realizadas com uso de uma câmera "Handycam Sony XR550VE", em AVCHD 24 Mbps, 1.920 x 1.080, 16:9, 29fps entrelaçado, iluminação artificial e lâmpada de uso interno do ambiente, som direto, mas, diferente do primeiro filme, foi utilizado microfone externo direcional. A edição foi realizada através do programa "Sony Vegas" e as músicas utilizadas no filme foram trilhas sonoras fornecidas pelo YouTube, com autorização para utilização de forma livre.

O filme foi também disponibilizado em DVD e publicado na internet pelo site do YOUTUBE através do endereço https://youtu.be/LRbc84 hWtB4 (Turmalina).

O filme conta a história de três crianças, Bárbara, Ícaro e Luís, que residem com a mãe Sílvia, no subúrbio da cidade de Fortaleza. Em um final de semana os irmãos resolvem se aventurar entrando

em um bueiro e acabam ficando presos. À procura de uma saída, caminham por mais de um dia, e conseguem chegar ao final da tubulação se deparando em uma praia. A partir daí começa uma aventura das crianças andando pela orla, seguindo pela cidade, passando despercebidas pelas pessoas. As crianças levam mais de um dia caminhando até retornarem à casa.

"Clausura na Esperança" foi minha terceira experiência fílmica, em 2017. Resolvi explorar novos ambientes. Com a programação de duas viagens que eu faria com minha esposa, Christianne, uma para San Martin de Los Andes, na Argentina, e outra para Rochester, Michigan – Estados Unidos, achei que seria uma boa oportunidade de realizar um longa-metragem, aproveitando cenários bonitos e bem desconhecidos.

Após a ideia da história, foram elaborados os passos que antecedem o roteiro. Este foi bastante simples, sem os tratamentos realizados em revisões, pois eu sabia que teria de utilizar métodos de

produção não-convencionais com ações rápidas e surpreendentes.

Era imperativo ter flexibilidade de planejamento com utilização dos recursos disponíveis nas locações, pois eu não sabia como seria os ambientes que encontraria durantes as filmagens. Eu estava apostando em uma metodologia de filmagem chamada de "guerrilha", na qual utiliza-se do que está disponível, adaptando o roteiro à cada situação.

Contei com a presença de amigos na atuação de alguns personagens e de pessoas desconhecidas que estavam nos locais de filmagens que se dispuseram a participar.

Neste filme as filmagens foram realizadas com equipamentos melhores do que os filmes anteriores, com uso de uma câmera semiprofissional Sony FDR-A X100 suporta 4K (3840 x 2160), em XAVC S, 100 Mbps, 24fps progressivo, iluminação natural e com lâmpada de uso interno do ambiente, som direto e microfone externo direcional. Assim como no "Turmalina", a edição foi realizada através do programa "Sony Vegas" e as músicas utilizadas no filme foram trilhas sonoras fornecidas pelo YouTube, com autorização para utilização de forma livre.

O resultado foi um longa-metragem de 77 minutos, que teve um custo de produção exclusivo, aproximado de R$ 3.000,00 (três mil reais). Entretanto, se forem computados gastos de viagens, talvez possa incluir algo em torno de mais uns R$ 30.000,00 (trinta mil reais). Lembrando que as viagens estavam programadas com finalidade exclusiva de passeio. Assim, como nos filmes anteriores, o roteiro, direção de atores, filmagem e edição ficaram por minha conta, enquanto realizador.

Desta vez fiz opção de não gravar em DVD, por sugestão de amigos, considerando que atualmente essa mídia está com pouco uso. Optei para deixar apenas disponível na

internet pelo site do YOUTUBE, constante no endereço https://youtu.be/UgAeYKM7Mk4 (Clausura na Esperança). Foram realizados também seções em cinema doméstico.

O filme trata de uma mulher, presa injustamente pela morte de seu marido. Acusada pelos sogros, ela perde o contato com seu filho e somente após 20 anos, alcança sua liberdade e passa a ter como objetivo primordial encontra-lo. Inicialmente, por meio de algumas pistas, vai em busca na Argentina e, posteriormente, nos Estados Unidos.

Ainda em 2017 tive minha quarta experiência fílmica com o filme "Omissão". Abracei o desejo de dois jovens com ambição de atuarem em um filme e fiz um roteiro para um média-metragem de 35 minutos. Utilizei os mesmos equipamentos do filme anterior, uma câmera Sony FDR-A X100 e o editor de vídeos "Vegas". O diferencial nesse filme com relação a equipamentos foi a inclusão de microfones de lapela e iluminação de LED para filmagens em interior.

Quanto aos gastos de produção desse filme, que se deram apenas por conta de alimentação e combustível, foram em torno de R$ 1.000,00 (mil reais) aproximadamente.

Assim como anteriormente, foi disponibilizado na internet pelo site do YOUTUBE no endereço https://youtu.be/l8ULHRiMQTc (Omissão), sendo realizado também seções em cinema doméstico.

Omissão conta a história de uma universitária, chamada Aline, ela tem problemas de dislexia e depois de ser humilhada pelo professor, recebe auxílio de seu amigo Pedro para superar seu problema.

Em 2018, foi a vez de um experimental[11] como minha quinta experiência fílmica, com o filme "Perfídia", curta metragem de 23 minutos. O filme de um único personagem, foi realizado com câmera subjetiva, ou seja, a câmera era a visão do personagem, possibilitando-me atuar nesse filme como ator, além de realizar todas as demais funções para realização do filme.

[11] Dentre várias definições, o filme experimental se caracteriza por fugir do convencional, com uma linguagem específica e muito particular, onde o diretor tenta ser o mais criativo e diferenciado possível.

Filmado também com câmera Sony FDR-A X100 e o editor de vídeos "Vegas". Os gastos de produção ficaram por volta de R$ 300,00 (trezentos reais), apenas de combustível. Esse filme foi disponibilizado na internet pelo site do YOUTUBE através do endereço https://youtu.be/s29nX2c1GS8 .

Perfídia é uma história de traição por parte do marido, que passa por uma situação de refém da amante, perde família e se prejudica profissionalmente.

Sobre os filmes que produzi e aqui relatados, é importante observar que alguns custos não foram valorados sendo desconsiderados dos gastos totais; custos estes que se referem à remuneração dos atores – todos atuaram voluntariamente; aos equipamentos – todos eram de minha propriedade; e por fim, a toda operacionalização da pré-produção, produção e pós-produção, que ficaram, exclusivamente, sob minha responsabilidade.

CONSIDERAÇÕES FINAIS

"Comece fazendo o que é necessário, depois o que é possível, e de repente você estará fazendo o impossível."

São Francisco de Assis

Realizar uma atividade sozinho, seja qual for, exige muita criatividade. Em se tratando de arte cinematográfica, por envolver um conjunto de atividades, é necessário muito mais que criatividade, é imprescindível ter confiança e aceitação do resultado brotado.

Algumas filmagens exigem menos agudeza, por estarem mais relacionados a "filmes de registro", como os de família, de passeios, de férias e acontecimentos aleatórios, mas nem por isso, eles devem ser feitos de "qualquer jeito". Este cuidado recai, também, sobre a edição, que é a etapa da finalização.

Os documentários e, principalmente, os filmes de ficção, são mais complexos e exigem conhecimentos especializados. Os filmes industriais comerciais são realizados

por diversos profissionais, cada um deles realiza uma atividade de acordo com seu conhecimento e responsabilidade. Além dos produtores, diretores e assistentes, há os operadores de câmera, de iluminação, sonorização, edição, entre outros. Todos com suas ramificações, dependendo do tamanho do projeto. Os responsáveis pela atividade onde tudo começa, que é o processo da ideia até a elaboração do roteiro, e mais o elenco, devem, também, ser incluídos como integrantes da equipe para realização de um filme.

Você pode, então, questionar: - como fazer um filme, com necessidade de uma equipe com diversas especialidades?

Cabe inicialmente, a pergunta sobre o que você quer com seu filme, e consequentemente a criatividade vem em seguida. A minha experiência fílmica mostra que é possível fazer um filme de ficção sem uma equipe técnica. Em nenhum deles tive intenção de colocar em circuito comercial. Talvez um dia, quem sabe?

Robert Rodriguez, diretor do filme "O Mariachi", realizou todas as funções da equipe técnica. Segundo Rodriguez, ele só

não atuou porque não teria ninguém para segurar a câmera. Teve uma arrecadação de dois milhões de dólares, contra um orçamento de sete mil dólares. Ao iniciar a produção, a intenção era lançá-lo diretamente em vídeo. Após o filme "O Mariachi", Rodriguez entrou no circuito comercial com grandes atores, como Antonio Banderas, Johnny Depp, entre outros.

Então, é possível acreditar.

"Quer você acredite que consiga fazer uma coisa ou não, você está certo"

Henry Ford

Algumas pessoas têm um sonho de chegar ao cume de uma montanha sem gostar de escalar; para outras o sonho é a escalada, e a chegada ao cume é apenas o resultado. Quem abraça a ideia do cinema rústico deve estar mais para este segundo sonho.

Livino Lopes

REFERÊNCIAS BIBLIOGRÁFICAS

ARTIS, Anthony Q. Silêncio: Filmando!. Rio de Janeiro: Campus, 2011.

BARBÁCHANO, Carlos. O cinema, arte e indústria. Rio de Janeiro; Salvat, 1979

BEAL, John David. Super 8 e outras Bitolas em ação. 2ª. ed. São Paulo: Summus, 1976

EVANS, Russel. Curtas extraordinários!. Rio de Janeiro: Campus, 2011.

GROVE, Elliot. 130 Projetos para você aprender a filmar. São Paulo: Europa, 2010.

LITLLE, White Lies, Guia para fazer seu próprio 39 passos: São Paulo: Gustavo Gili, 2018.

LOPES, Sandra. Manual Prático de Produção. Lisboa: Chiado, 2014.

LYRA, Bernadette; SANTANA, Gelson. Cinema de Bordas. São Paulo: A lápis, 2006.

MARCELLI, Joseph. Os cinco Cs da cinematografia: técnicas de filmagens. São Paulo: Summus, 2010.

MARTIN, Marcel. A linguagem cinematográfica. 2ª. ed. São Paulo: Brasiliense, 2011.

MICHEL, Rodrigo C; Avellar, Ana P. A indústria cinematográfica brasileira: uma análise da dinâmica da produção e da concentração industrial. Disponível em:<http://ojs.c3sl.ufpr.br/ ojs/index.php/economia/article/viewFile/28285/18751> Acesso em: 22/12/2015

MOLETTA, Alex. Criação de curta-metragem em vídeo digital – Uma proposta para produção de baixo custo. 3ª. ed. São Paulo: Summus, 2009.

PUPPO, Eugênio. Cinema Marginal Brasileiro e Suas Fronteiras. São Paulo: Eco Produções, 2004.

RODRIGUES, Chris. O cinema e a produção. 3ª. ed. Rio de Janeiro: Lamparina, 2007.

UECHI, Gabi. Nollywood: A explosão do cinema nigeriano. Disponível em: < http://www.afreaka.com.br/notas/nollywood-a-explosao-do-cinema-nigeriano/> Acesso em: 22/12/2018.

XAVIER, Ismail. Alegorias do Subdesenvolvimento – Cinema Novo Tropicalismo Cinema Marginal. São Paulo: Cosac Naif, 2012.

www.ingramcontent.com/pod-product-compliance
Lightning Source LLC
Chambersburg PA
CBHW022106170526
45157CB00004B/1510